紫陽書院叢書

朱 江 主編

朱熹書法全集

楼宇烈

文物出版社

卷五

朱子大書法帖

墨池渴日字學有摩字寧書

法其源出於顏真卿與集

中之元宗陵日耽一書續四照示

能久居人摭石摩寧大書宗

東坡先生玉池銘肆起乙書

杜少陵書鵑詩六傲其戰摩

寧之祖也後山南二曰桐顏元者

則考亭朱子也朱子建國程

之絕學闡發萬在推倒一培同

月隘天江河行地亘古雄聰

夫餘閒作摩寧書超前軼

後見之著無不翁寧色驚駕

駭兒神承扰起彭考思源寧

出於起部觀此書傳愔絕少

朱熹書法全集

法帖

集字木刻

〇〇七

〇〇八

性躚嘉……元朝尚存余嘗讀史
操以孝廉起家當尉不迴權貴
其時羣雄同起尾大難除操遂
挾天子周一峙之雄也其文刻
剛勁而塊與典模書与程子
……復其言而悼然心廓清之手
浮心所存向夜一家俊人稱之

回又字有神霸有氣又曰曾氏
一門風雅……蓋也考亭先
佳以理學純儒而書法宗之
……言慶人之志与余細玩之
操書發揚蹈厲屬失則徑諛投
亭……論神夷氣奡遒不作
素朱書鹿洞……麗……影浮

廿年評朱子同剖晰性理之
精微則曰精月明霽語
說之隱遁則神搖意奪感
激忠義發明疑難騷則悲而淒
凡之言態泛及人事游戲翰
墨則行雲流水之自然是朱
子之長學者宗之不能悉具

躬於其端以觀此是景是豪
氣之飛天翼以亭先觀以为快
已

　　雲城熊斌
　　劍水葛帆　　　　謹識
　　　　　　　　　　　復鈞

羅輕山甫綴訂

形書諸式今類成集將其字之所以難庶間為批載庶知難自
有不難之訣至諸式之中未必囿於一法但每字必有一把
要爭長之筆余因擇其字爭長處在某然某處即著於某式
之類不必泥也

凡書大字須遵朱晦翁大書為祖佐以王右軍十七帖及懷素
襄陽諸帖以廣其見自然另成一家

古帖可師而不可泥如米帖乃大書之祖其當學者則在布置
新奇精神團結筆力遒勁神而酬之真有無窮妙趣其稜鋒
鎧則不必泥、則拘於成局便不瀟灑且其工處未得拙處

先萌反覺刺目

大書運肘人所共知尤在身容要端氣容要壯全神注定明白

於白紙上恍見一現成字樣方可動筆

凡書背當以筋骨為上風華次之而大書尤重筋骨乃莊重有
韻故小書多添額柳米歐大書則惟朱晦翁帖皆以扁骨為
尚洵千古不磨淦帖也

大書首重布置須以緊嚴為主而氣象又宜疏朗惟於緊嚴之
中寓疏朗斯兩得之矣法宜輕重相間長短相稱有輕鬆方
見疎朗有重處方見緊嚴其輕筆要瘦硬有勁重筆須古拙
有神故書成自覺骨肉停勻亦有純用輕筆而精神卻自光
足有餘純用重筆而古拙之中卻有一種生趣溢於毫端此
二種筆法固非易學且易犯病卷末聊附數字以備參考

臨書須將輕重長短躲讓進退大小伸縮即離變化等法於其
字之中通盤打算確有定局乃免錯亂無章之弊而平時又
必多玩古帖及前賢所書名匾潛心摩仿得其結構運腕之

妙乃為有本之學

布置須要有安閒之致書者然費苦心觀者非惟不見其苦迹

幾若信手揮來而精神自覺然入彀乃妙

一字之內若藏一全字須多留餘地使其字舒展在內可割去

另成一字乃妙此字稍壓則全字便跼蹐雖堪其如式內孝

廉秀馨等字是也

數字式間一難於匹配之字須玩其字畫之長短多少以化裁

之自有一妙筆可以相稱如式內恥摩入麟等字便是

譜勢宜端方應對設有不方不對之字須用兩虛兩實借補等

法則亦不方之方矣

筆法宜古健莊嚴筆須用中鋒乃有卓然自立之致稍用一

側鋒便輕弱不堪即遇一焉亦須有卓然之勢乃無迂拙之

態譬如矯、出摩之人自有矯、出摩之貌豈人心目又須

筆、相顧相生有情有勢乃見精神團結

揮毫要有跳躍之致不斷忽斷不連忽連乃能超脫使僅按部

就班筆、沿實以為之雖有可觀亦難免俗氣如八股中之

庸藝焉能駭人心目若使筆而有飛騰之勢似無規矩卻自

神明於規矩之中則更妙矣此惟於右軍十七帖及懷素米

襄陽諸豪放帖中留心參看自得甚妙

發筆須有勢每遇一、須端其筆之如何落如何停如何

走、後又如何傳如何收如何運筆、有此三折自覺

首尾相應彼此相顧而筆意來復圓湛飽滿矣

取勢法如欲走左須先向右欲走右須先向左仍

收歸右走右仍收歸左上下點畫撇捺均此而執筆用勁之

道尤不可不細心領會故祝枝山云執筆則有桃腕提腕懸

腕之別五指則有擫捺鈎揭抵拒導送之珠撅者大指下節

骨端用力如提千鈞捺者食指倚筆此二指主力鈞者
中指以指尖鈞筆外揭者名指以外爪肉際頂筆抵者名指
揭筆中指抵住拒者中指拒定此二指主運轉導
者小指引名指過右送者小指過左此二指主往來
枕腕者以左手枕右手腕提腕者臂著案而虚提手腕懸腕
者懸著空中最為有力審是言也别凡學書者每過一點一
盡不得輕費紙筆須於古帖中預揣其情勢當以何指用鈞
而筆尖或當提起或當坐寔而提起坐寔之中或當正以用
勁當偃以用勁及上下左右間以細推其運筆
用勁之妙胸中確有定見則廣筆自無隨意舉措合古人云落
筆當向右急轉回向左至末宜駐鋒折回又云横畫直入
筆鋒豎畫橫入筆鋒又云須先蒙管逆勢行然收澀進
如錐畫沙又古人論豎畫勢不宜直其筆之直則無力稍偃

而下方得勢之云初横入筆向上行而少駐後引鋒下行至
末復駐鋒向上此垂露法也末鋒疾而不收上卜瑞暑引滙
末如鍼鋭此懸鍼法也節錄古人取勢運筆用勁之剖可知
筆之所藏必有一定法門筆之須之細玩古帖而類推之始得

筆之八穀

落筆轉筆接筆收筆須嚴留神凝定使其神氣充足乃有餘
韻著轉折大怢則筆末末能周到便無精神失程子曰作字
甚敬是也

大書與小書略異小書則惟以端方為主大書則輕勢宜方而
盡內空地及闘笋接縫處角不宜大方即方口空地四角
亦須微圓固無方板之寧且充寔而有餘韻古人云方中欲
有圓之中欲有方之而不圓則乏半神圓而不方則無筋骨
骨而化之斯稱善矣玄其布置大書則與小書迥別小書直
歇而化之斯稱善矣玄其布置大書則與小書迥別小書直

朱熹書法全集

法帖
集字木刻
〇一九
〇二〇

列數行止要大小均勻大書橫列數字須字字匹配傳勻乃
得相稱故前筆祝京兆云匾書須字字相照應掛起自然得
勻又須帶逸氣方不俗傳勻不外虛實借補等法逸氣須觀
古人豪放處書玩其精神氣概結撰運筆等法潛心摹仿乃
得若僅觀名人小書雖可廣見然究未得甚竅用
筆用極輕純羊毫則濡墨多而運用有餘且不壞紙若書為雕
剝則用破布為之更古健異常初用紅書總用墨筆塗低紅
書筆法圍以勾填乃便授樣其鋒鍔多不如少亦須順其天
然漆合乃勾毋故添設便可厭矣
破布不須多祗用一汗帕可書器足以上之字其用法全憑五
指或收或放胸中預有把捉揮去自覺精神百倍但必於平
日細玩古帖其運筆結撰等法毫不精熟及棲角中之細微
曲折一一具有成見所謂胸有成竹備書抒手是也

朱熹書法全集

兩肩端拱式　賓宵　寶宗雲　靈宮亭　榮學華

兩字並立式　竹朋林　赫明

長者短之式　常犀

短者長之式　心令公　世以

對立式　辟觀殿　教敬敦

分體對立式　服鶴

多宜節省式　翼標　麟齒譽

省宜假借式　義恥

欠宜借補式　聲多夕

字內藏字式　魁閣蘭　中不容物式　門尹

兩虛兩實式　入司松柏

兩足開展式　六興興　純用輕筆式　乃迎　香燕

純用重筆式　五馬州縣

輕重相間式　古居屋金　父呈有日水　金食崢嶸　筆疏氣緊式　之芝

重字避複式　品纓

化板為活式　山喜簹　本正所壽

直以瘦硬取神

朱熹書法全集

法帖

集字木刻

〇二三

〇二四

天覆式

上畫宜長中豎不開口復瘦硬以疎之乃活

地載式

宜上長下短字體甚板

須於接離間活之

朱熹書法全集

法帖　〇二五

集字木刻　〇二六

地載式　上截宜清輕下畫宜長

點宜高舉式

字體微嫌太方若欲強長右邊
口田二字又宜區故一點高舉
一橫繁湊點下斜飛三分己長
共一故口田字仍不失其本體

初點居中而偏高舉

左右各自相對配成

五方之勢

法帖

集字木刻

〇二九

〇三〇

字形如人此字熟不高舉如人之無頭

廉廟字以兼朝字宜舒故一横高

聳於一點之中以下乃有餘地

朱熹書法全集

法帖

集字木刻

〇三二

〇三一

此字最難疎爽故
上橫獨高以疎之

橫宜相顧式
要起止相顧

法帖
集字木刻
〇三三
〇三四

朱熹書法全集

變格取姸須
要出於自然

要上下相顧

法帖
集字木刻
〇三五
〇三六

横宜虚左式

朱熹書法全集

法帖

集字木刻

〇三七

〇三八

畫不宜複中畫要與上下相顧

橫不虛左則右下角必空且與上
橫不稱勢如人之頸偏身側那堪
入目故直居右鈎用輂乃得停勻

横宜虚右式　捺宜长故横必虚右

直如引繩式　放口便活

朱熹書法全集

法帖　集字木刻

〇四一　〇四二

彎腳鉤式

貴整而圓乃無
鬆懈軟弱之弊

筆筆貴端莊忌軟弱

両點須軒昂撇須硬鈎須緊

朱熹書法全集

法帖

集字木刻

〇四五

〇四六

従戈式

皿藏戌內左右夾之乃緊

免頸一活通體便靈

朱熹書法全集

法帖

〇四九

〇五〇

集字木刻

從戈式

忌曲彎力敗

以隨風使舵之筆活之

朱熹書法全集

法帖

集字木刻

〇五一

〇五二

展翅鉤式 其勢如飛宜直而曲

竪撇式

斜鈎式

斜鈎式

走筆宜活 作勢宜健

朱熹書法全集

法帖

集字木刻

〇五五

〇五六

短撇式

撇離而仍沾左直乘勢起鋒便活而不板

法帖

集字木刻

〇五七

〇五八

此與廉扇字迥別以付

字畫少故橫不宜高聳

搖撇式

式內兼用兩虛兩實配成斜方之勢。小字須正

撇如懸一腰刀謗云若要少字好小字帶腰刀

腰緊撇式

此須善撇乃於上下無礙著

上子二字不正便不莊重矣

中作橫便板

右下角空故鉤居右撇出頭以補之

横捺式

捺尾雖放而仍收

乃見團結之密

三折撇式

字體本板而矮撇折捺橫便

長而活且配成三方之勢

離身捺式　不離便板

天

横捺式

初點宜仰次點宜活
横捺宜古尾宜收中
用輕重相間之法

法帖　〇六五

集字木刻　〇六六

宜兼用橫宜虛右捺宜離身
二法泰與舂三字均然

上橫左低以配
黑右高以配直

上大下小式

朱熹書法全集

法帖

集字木刻

〇六九

〇七〇

法帖

集字木刻

〇七一

〇七二

上小下大式

古人止論重字則宜上小下大式內之小大實因
字形之本體而言善配則小大自稱故古人云匾
書乃橫列數字須字字相顧照應挂起自然停勻
此字點仰直斜橫復短上下乃得相稱

直宜短兼用輕重
即離法以活之

兩截式

明見兩字須兩字

皆正乃為有體

即離須緊相注射

法帖

集字木刻

如頭居中左右各自相對配成五方之勢

上多下少式

土藏戟內多少自稱

上輕下重式

輕筆易弱須以瘦硬為主重筆易濁

須以古蒼為上力乃透紙凡乃字必

勾長乃有勢故必上輕始有餘地

上下須平分不
可此長彼短

【朱熹书法全集】

法帖

集字木刻

〇八一

〇八二

朱熹書法全集

法帖　○八三

集字木刻　○八四

横多忌複曰上二角要與上齊均寬

讓左式

凡讓左須左昂右低謙退以承

朱熹書法全集

法帖

集字木刻

〇八五

〇八六

禾頭作撇便
俯首而迁

刂旁上下微向外乃有勁

左个宜古右个須健

省豆字乃得疎爽

讓右式

凡讓右須右正
左側以小事大

二字居中上
下皆空亦兩
虛兩實之法

朱熹書法全集

法帖
集字木刻

〇八七
〇八八

彳旁十頭要疎夤四心要密

微嫌太方故點須高舉以長之乃舒

法帖

集字木刻

〇八九

〇九〇

字體本方須善用
參差卽離之法方
乃不至於板

朱熹書法全集

法帖

集字木刻

〇九三

〇九四

凡金旁上二横不宜緊湊入頭

省言旁賣字乃正

法帖

集字木刻

〇九七

〇九八

有撇不撇有勾不勾硬闊成字

須有古氣不然便成方板矣

朱熹書法全集

法帖　集字木刻

〇九九
一〇〇

畫多易至堆砌要消納得宜

此以瘦硬取精神

左輕以讓右

朱熹書法全集

法帖

集字木刻

一〇三

一〇四

土旁須瘦硬聳直也字須方而整

右刃縮隹字乃舒

朱熹書法全集

法帖

集字木刻

一〇五

一〇六

虎字須正号考附之始有消納

凡三點仰則舒俯則迂故初
點仰次點帶而仍仰三點應

朱熹書法全集

法帖

集字木刻

一〇九
一一〇

勢如兩人對敲

左虛右實式

左右夾拱式

右虛左實式

高者俯之卑者仰之虛實始得兩全

右虛左實式

左阜式

各自相稱配成六方之勢
中直獨高以配下撇之長
兩足兩肩

法帖

集字木刻

一一五

一一六

右邑式

卜居中上下空
亦兩虛兩實法

頭宜尖小式

寬大便不揩諺云若要
安字好先要細寫腦

頭宜卓立式

偏斜便

失體

口上須直如引繩口下乃彎

朱熹書法全集

法帖

集字木刻

一九

二〇

身宜離帽式 不離　諺云若要家字好宀頭莫

便迁　草腦了字須頸長背曲

朱熹書法全集

法帖

集字木刻

三二　三三

寶

兩肩端拱式

凡寶蓋最忌垂肩

金

上二橫不可緊湊人頭右捺

宜離余字及金旁食旁皆然

朱熹書法全集

法帖

集字木刻

一二五

一二六

橫下脫空餘則緊湊不脫空

便不疎簻不緊湊那得莊嚴

肩抬腰直乃得軒昂

肩拱而點不高舉便矮大無成勢

須斷續得宜

朱熹書法全集

法帖

集字木刻

二二九

一三〇

牽筆著勁抬起不肯一毫鬆懈乃

得此等筆法字形如人須兩肩端

拱頭直腰硬氣象自然不同

竹頭作三點乃
得疎鬆爽快

廿要與上半截平分不可
此長彼短使筆須頭著手
腕筆筆提起乃得軒爽

朱熹書法全集

法帖

集字木刻

一三三

一三四

兩字並立式

左个宜古右个須瘦

法帖

集字木刻

一三七

一三八

兩均須分賓主乃相顧有情平列
便相遏故古人云宜左促右展

長者短之式

短者長之式

策輕重相間之法撇
折而堅且輕短者圓
長且有餘地以讓捺

君羊二字並立固非體純草又不恭故點開以藏口則
長者自短撇長而單故一橫斜飛以配之則瘦者自肥

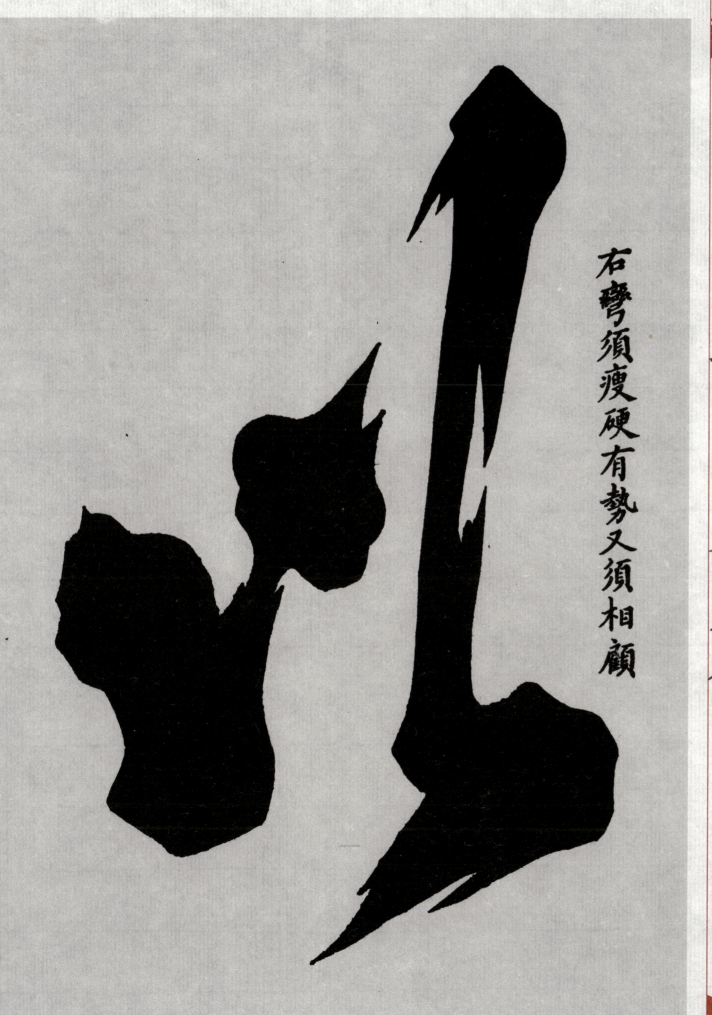

右彎須瘦硬有勢又須相顧

朱熹書法全集

法帖　一四三

集字木刻　一四四

凡心字三點須
平列但區額要
與他字相稱故
三點斜飛仍欲
斜平左點長配
成斜列三方之
勢

右撇作一彎便
長而舒且緊

朱熹書法全集

法帖
集字木刻

一四五
一四六

朱熹書法全集

法帖

集字木刻

一四七

一四八

對立式

左省二口乃疏少頭宜舒佳字須繁見字須正

觀

分體對立式

如兩君各自正已以
立其疆再忌相連

左上角重故右下角亦重
左下角輕故右上角亦輕

法帖
集字木刻

一五三
一五四

鶺

宜左側右正

鶴

多宜節省式

凡畫多者不患其不緊惟患其不疏

省交字香字乃舒

朱熹書法全集

法帖　一五九

集字木刻　一六〇

須躲讓伸縮得宜乃得疎密合體

朱熹書法全集

法帖

集字木刻

一六一

一六二

中消二口乃疎

省宜假借式

强省則非故以羊頭下畫即作我字上畫

以耳字下挑即作心字左點又短者長之法故橫直獨峻

朱熹書法全集

法帖

集字木刻

一六三

一六四

要伸縮得宜

法帖

集字木刻

欠宜借補式

耳字宜舒故省夂耳字甚單故声長以補之

字內藏字式

要位置
得宜

朱熹書法全集

集字木刻　法帖

一六七
一六八

朱熹書法全集

法帖

集字木刻

一六九

一七〇

右下角空故中橫左
低則左上角亦空以
配之一撇獨豎下再
不能容物矣

朱熹書法全集

法帖

集字木刻

一七一

一七二

中不容物式

兩曰與兩直須平分勻宜長但字體
甚板故走筆須活峰�B須大轉接收
然處尤須留神凝定乃見精神

此因左下角空故左上角亦縮以空之

兩虛兩實式

雖非正格必如此

乃可與他字相稱

右撇豎而離乃舒
且與木頭相稱

木旁長故公字
居中亦木兩虛兩
實之法

兩足開展式 不展便拘

此亦短字故黠 須高舉乃長

朱熹書法全集

法帖

集字木刻

一七七

一七八

純用輕筆式

走筆須如硬弩枯藤

此仿破明公筆意其體化拘束之跡扶羅騰之勢不斷忽斷不連忽連其錯綜變化試區書中創見之奇但其過於飛舞處則宜慎前筆區書得朱帖其精神氣骨笔笔正大而古蒼之氣溢於毫端真有聖賢之風規得破明公區書其繼橫起脫奇變其測有如豪放之百子兼而有之則區書之道思過半矣

朱熹書法全集

集字木刻

法帖

一八一

一八二

純用重筆式

此仿曾太守筆意其體不以輕重取風華惟以古四見骨力但其過於古拙處須宜慎

朱熹書法全集

法帖

集字木刻

一八三

一八四

右直長左直短而居中亦緊兩虛兩實法

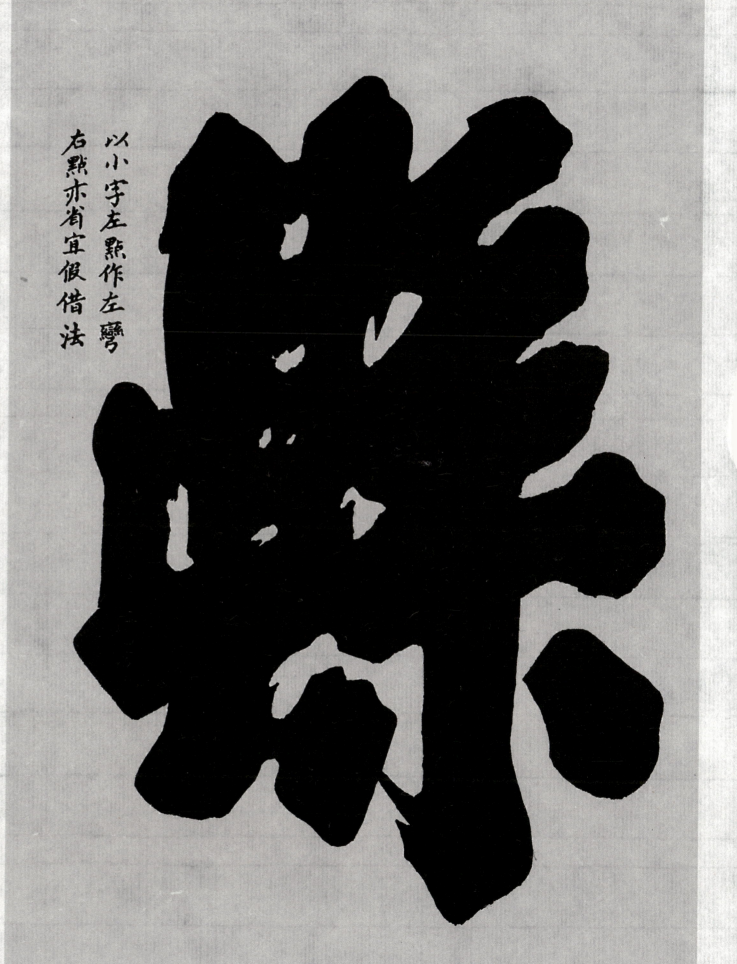

以小字左點作左彎
右點亦省宜假借法

朱熹書法全集

法帖

集字木刻

一八七

一八八

輕重相間式

輕筆須健
重筆須古

有輕筆方見疎爽有重筆方見緊嚴而精神骨力又須筆筆充足故相間兩行自覺兩得其妙

朱熹書法全集

法帖

集字木刻

一八九

一九〇

朱熹書法全集

法帖

集字木刻

一九一

一九二

人字頭宜離開

朱熹書法全集

法帖　一九三

集字木刻　一九四

父

水

勾須枯硬瘦而長乃疎

左右以重筆夾之乃緊

朱熹書法全集

法帖

集字木刻

一九五

一九六

入頭與由曰字俱易板須
於輕重即離間以活之

須輕重得宜

朱熹書法全集

法帖

集字木刻

一九九

二〇〇

筆疎氣緊式

筆筆要离離要緊
相注射有情有
勢橫捺宜古

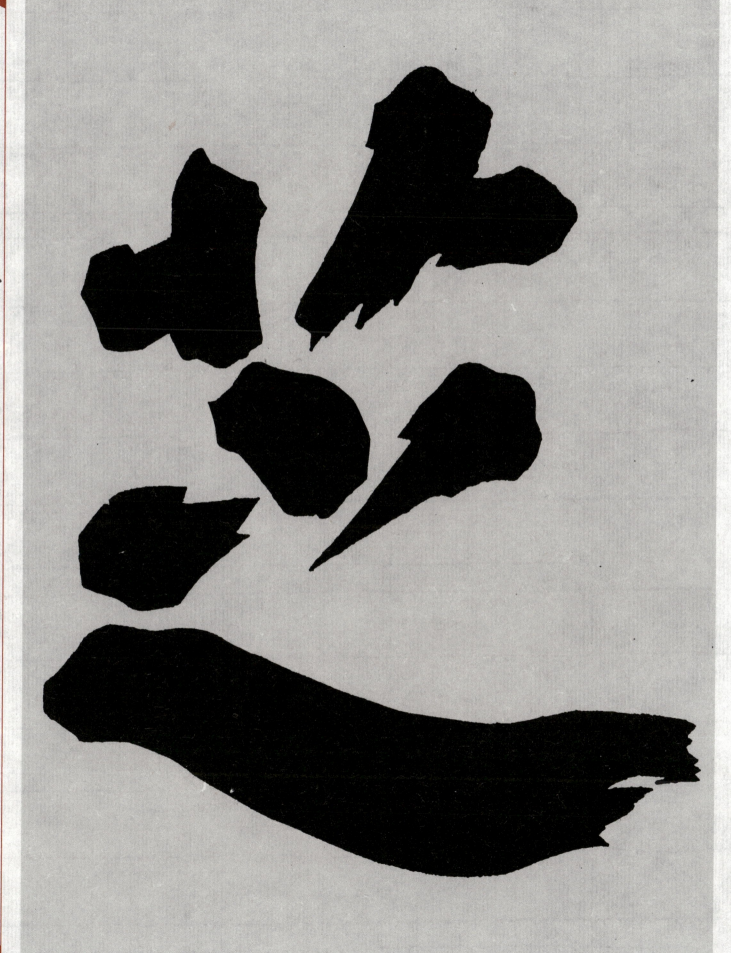

重字避複式

凡口俱宜匾而品字上口
必長乃有威故口內空地
甚小止將餘峰聳峙故
雖長仍不失其本體

化板為活式

筆以跳躍活之

省點而興字乃正

中作三點便
化板為活

此字無撇捺遂易板故
上用橫飛全局乃活

凡字板走筆要活

以豪放之筆出之

乃不流於俗徑

横多忌複故初作一挑以取勢
餘則參差伸縮跳躍以別之

朱熹書法全集

法帖

集字木刻

二〇九
二一〇